Brushstroke and Free-Style Alphabets

Brushstroke and Free-Style Alphabets

100 COMPLETE FONTS

SELECTED AND ARRANGED BY

Dan X. Solo

FROM THE
SOLOTYPE TYPOGRAPHERS CATALOG

Dover Publications, Inc. / New York

Published in Canada by General Publishing Com-
pany, Ltd., 30 Lesmill Road, Don Mills, Toronto,
Ontario.
Published in the United Kingdom by Constable
and Company, Ltd.

*Brushstroke and Free-Style Alphabets: 100 Com-
plete Fonts* is a new work, first published by Dover
Publications, Inc., in 1977. The typefaces shown were
selected and arranged by Dan X. Solo from the
Solotype Typographers Catalog.

DOVER *Pictorial Archive* SERIES

International Standard Book Number: 0-486-23488-6
Library of Congress Catalog Card Number: 77-70048

Manufactured in the United States of America
Dover Publications, Inc.
31 East 2nd Street
Mineola, N.Y. 11501

Acme Brush

ABCDEFGHI

JKLMNOPQRS

TUVWXYZ

abcdefghijklmnop

qrstuvwxyz

1234567890

(&.,:;!?'"–*$¢%)

Action Brush

ABCDEFGHI
JKLMNOPQR
STUVWXYZ
abcdefghijklmn
opqrstuvwxyz
1234567890
(&.,.;!?'$¢)

Adonis Handletter

ABCDEFGHIJKLM

NOPQRSTUVWXYZ

abcdefghijklm

nopqrstuvwxyz

1234567890

(&.,.:;!?'"-*$¢%/)

Alert Casual

ABCDEFGHIJKLM
NOPQRSTUVWXYZ
abcdefghijklmno
pqrstuvwxyz

1234567890
(&.,:;!?'$¢%)

Ally Upright

ABCDEFGHIJKLM
NOPQRSTUVWXYZ
abcdefghijklmnop
qrstuvwxyz
1234567890
(&.,:;!?´$¢%/)

Amber Casual

ABCDEFGHIJ
KLMNOPQRSTU
VWXYZ

abcdefghijklmno
pqrstuvwxyz

1234567890
(&.,:;!?'$¢%)

Anita Lightface

ABCDEFGHIJKL
MNOPQRSTUVWXYZ

abcdefghijklmnopqrstuvwxyz

1234567890

(&.,.:;!?'""''-*$¢%/£)

April Handletter

ABCDEFGHIJKLM
NOPQRSTUVWXYZ

abcdefghijklmnop
qrstuvwxyz

1234567890

(&_,-:;!?'"" - * $¢%)

Arab Brushstroke

ABCDEFGHIJ
KLMNOPQRST
UVWXYZ

abcdefghijklmno
pqrstuvwxyz

1234567890
(&.,:;!?'"" -*$¢%)

Arbor

ABCDEFGH
IJKLMNOPQRS
TUVWXYZ
abcdefghijklmno
pqrstuvwxyz

1234567890
(&.,:;!?'"-*$¢)

Arcade Slim

ABCDEFGHI
JKLMNOPQRS
TUVWXYZ
abcdefghijklmn
opqrstuvwxyz
1234567890
[&.,.:;!?'-$¢]

Arctic

ABCDEFGH
IJKLMNOPQR
STUVWXYZ

abcdefghijklmno
pqrstuvwxyz
1234567890
(&.,:;!?'""-*$¢)

Arena

ABCDEFGH
IJKLMNOPQRS
TUVWXYZ
abcdefghijklmno
pqrstuvwxyz

1234567890
(&.,:;!?'"–*$¢%)

Ark Casual

ABCDEFGHI
JKLMNOPQR
STUVWXYZ
abcdefghijkl
mnopqr
stuvwxyz
1234567890
[&:;,!?'$¢]

Army

ABCDEFG
HIJKLMNO
PQRSTU
VWXYZ
abcdefghi
jklmnopqrs
tuvwxyz
123456789
0
(&.,:;!?'"-$)

Arthur

ABCDEFGHIJKLMN
OPQRSTUVWXYZ
abcdefghijklmn
opqrstuvwxyz
[&.,:;!?'"-*$¢%/]
1234567890

Athens Condensed

ABCDEFGHIJKLMN
OPQRSTUVWXYZ
abcdefghijkl
mnopqrstuvwxyz
1234567890
(&.,.:,!?'"-*$¢%)

Atlas Overweight

ABCDEFGHIJKLM
NOPQRSTUVWXYZ
abcdefghijklmnop
qrstuvwxyz

1234567890

(&.,.;!?'$¢)

August

ABCDEFGH
IJKLMNOPQR
STUVWXYZ
abcdefghijklm
nopqrstuvw
xyz
1234567890
(&.,:;!?'$¢%)

Avon Animated

ABCDEFGHI
JKLMNOPQR
STUVWXYZ
abcdefghijklmn
opqrstuvwxyz

1234567890
(&.,.:;!?$¢%)

Brody

ABCDEFGHI
JKLMNOPQRS
TUVWXYZ
abcdefghijklmnop
qrstuvwxyz
1234567890
&.,.:;!?'’"“”-"$%

Bunny Demibold

ABCDEFGHI
JKLMNOPQRS
TUVWXYZ

abcdefghijklmn
opqrstuvwxyz

1234567890
(&.,.:;!?'-$¢)

Canary

ABCDEFGHIJKLMNO
PQRSTUVWXYZ

abcdefghijk
lmnopqrstuvwxyz

(&.,.:;!?'"-*$¢%/)
1234567890

Capri

ABCDEFGH
IJKLMNOPQR
STUVWXYZ
abcdefghijklmn
opqrstuvwxyz
1234567890
(&.,.;:!?'$¢)

Caroline

ABCDEFGH
IJKLMNOPQRS
TUVWXYZ

abcdefghijklmno
pqrstuvwxyz

(&.,:;!?'-*$¢%)
1234567890

Cast Bold

ABCDEFG
HIJKLMN
OPQRSTU
VWXYZ
abcdefghij
klmnopq
rstuvwxyz
123456789
0
(&.,:;!?'"-$)

Cocoa Medium

ABCDEFGHIJKLMN
OPQRSTUVWXYZ
abcdefghijklmnopqrs
tuvwxyz

1234567890
(&.,:;!?'""-*$¢%/)

Comet Slope

ABCDEFGH
IJKLMNOPQRS
TUVWXYZ

abcdefghijklmn
opqrstuvwxyz

1234567890
(&.,.;:!?'"-*$¢)

Conga

ABCDEFGHI
JKLMNOPQRS
TUVWXYZ
abcdefghijklm
nopqrstuvwxyz

1234567890
[&.,.;:!?'-$¢]

Cutlass Italic

ABCDEFGH
IJKLMNOPQR
STUVWXYZ
abcdefghij
klmnopqrst
uvwxyz
1234567890

(&.,.;;!?'-$¢)

Dancer Italic

ABCDEFGHIJ
KLMNOPQRST
UVWXYZ

abcdefghijklmno
pqrstuvwxyz

1234567890
(&.,:;!?'$¢%)

Dom Casual

ABCDEFGHIJ
KLMNOPQRST
UVWXYZ
abcdefghijklmn
opqrstuvwxyz
1234567890
&.,:;-'$¢%!?

Dragonwick

ABCDEFG
GHIJKLMN
OPQRSTU
VWXYZ

&,,;:.-'''"" The!?

aabcdeefghijklmnoo

pqrsstuvwxyz

$ ¢

1234567
890

Halo Handletter

ABCDEFGHI
JKLMMNOPQ
RSTUVWXYZ

abcdefghijklmn
opqrstuvwxyz
1234567890
(&+.,:;!?' "" -$¢£)

Hamlet

ABCDEFGHIJKLM
NOPQRSTUVWXYZ

abcdefghijklmn
opqrstuvwxyz

1234567890

(&.,:;!?'"-*$¢%/)

Hardy

ABCDEFGHIJKLM
NOPQRSTUVWXYZ
abcdefghijklmno
pqrstuvwxyz

1234567890
(&.,:;!?'""-*$¢%)

Harmony Script

ABCDEFGHIJKLM
NOPQRSTUVWXYZ
abcdefghijklmnopqrstuvwxyz

1234567890
(&.,.:;!?'"-*$¢%/)

Hawk

ABCDEFGH
IJKLMNOPQR
STUVWXYZ

abcdefghijklmnopqrstuvwxyz

1234567890

(+.,:;!?'""-*$¢%/)

Headline Script

ABCDEFGHI
JKLMNOPQR
STUVWXYZ

abcdefghijklmnop
qrstuvwxyz

1234567890

(&:;!?'$¢)

Hemlock Script

ABCDEFGHIJKLM
NOPQRSTUVWXYZ
abcdefghijklmnop
qrstuvwxyz

1234567890
(&.,.:;!?'""-$¢%/)

Hickory Script

ABCDEFGH
IJKLMNOPQR
STUVWXYZ

abcdefghijklmnop
qrstuvwxyz

1234567890

(&.,:;!?'""-*$¢%/£)

Highland

ABCDEFGH
IJKLMNOPQR
STUVWXYZ

abcdefghijklmnopqrstuvwxyz

1234567890

(&.,:;!?'"""-*$¢%)

Hillside

ABCDEFGHIJ
KLMNOPQ
RSTUVWXYZ

abcdefghijklmn
opqrstuvwxyz

1234567890
(&.,.:;!?'"" -*$¢)

Hindu

ABCDEFG
HIJKLMNOPQ
RSTUVWXYZ

abcdefghijklmnop
qrstuvwxyz

1234567890

(&.,:;!?'"-*$¢%)

Historic

ABCDEFGHIJKL
MNOPQRSTUVWXYZ

abcdefghijklmnopqurstuvwxyz

1234567890
(&.,.:;!?'""-*$¢%/)

Honey Script Light

ABCDEFGHIJ
KLMNOPQRST
UVWXYZ

abcdefghijklmnopqrstuvwxyz

1234567890

(&.,:;!?'""-*$¢%£/)

Horizon Script

ABCDEFGHIJKLM
NOPQRSTUVWXYZ

abcdefghijklmnop
qrstuvwxyz

1234567890
[&.,.:;!?'-$¢%/]

Hornet

ABCDEFGHIJK
LMNOPQRSTUVWXYZ

abcdefghijklmnopqrstuvwxyz

1234567890

(&.,:;!?'"-*$¢%)

Hudson

ABCDEFGH
IJKLMNOPQR
STUVWXYZ
abcdefghijklmn
opqrstuvwxyz

1234567890
(&.,:;!?'""-*$¢%)

Husky

ABCDEFGHIJKL
MNOPQRSTUVWXYZ
abcdefghijklmnop
qrstuvwxyz

1234567890

(&.,.:;!?'""-*$¢%£/)

Jackson Script

ABCDEFGHIJKLM

NOPQRSTUVWXYZ

abcdefghijklmnop

qrstuvwxyz

1234567890

(&.,:;!?'"" - *$¢%/)

Japan Script

ABCDEFG
HIJKLMNO
PQRSTU
VWXYZ

abcdefghijklmn
opqrstuvwxyz

1234567890

(&.,:;!?'"-*$¢)

Jester Script

ABCDEFG

HIJKLMNOPQ

RSTUVWXYZ

abcdefghijklmno

pqrstuvwxyz

1234567890

(&.,;;!?'$¢%)

Jewel Script

ABCDEFGHIJKL

MNOPQRSTUVWXYZ

abcdefghijklmnopqrstuvwxyz

1234567890

(&.,:;!?'"" - *$¢%£/)

Jiffy

ABCDEFGHI
JKLMNOPQR
STUVWXYZ

abcdefghijklmno
pqrstuvwxyz

1234567890

(&.·.:;!?'""-*$¢%)

Jupiter

ABCDEFGHIJKLM
NOPQRSTUVWXYZ

abcdefghijklmnopqrstuvwxyz

1234567890

[&.,·:;!?'""-*$¢%]

Kangaroo Script

ABCDEFGHI
JKLMNOPQR
STUVWXYZ

abcdefghijklmnop
qrstuvwxyz

1234567890

(&.,.:;.!?'"¢%)

Kansas Script

ABCDEFGH
99KLMNOPQR
STUVWXYZ

abcdefghijklmnopqrstuvwxyz

1234567890

(&.;,!?'$)

Kellog Script

AABCDEEFGGH
IJKLMNOPQ
RSTUVWXYZ
abcdefghijklmn
opqrstuvwxyz

1234567890
(&.,.:;!?'-$)

Kentucky Script

ABCDEFGHIJKLM
NOPQRSTUVWXYZ

abcdefghijklmnopqrstuvwxyz

1234567890

(&.,.:;!?'"-*$¢%/)

Kingston Script

ABCDEFGH
IJKLMNOPQR
STUVWXYZ

abcdefghijklmnop
qrstuvwxyz

1234567890

(&.,.:;!?'$¢)

Kinzie Script

ABCDEFGH
IJKLMNOPQR
STUVWXYZ

abcdefghijklmnop
qrstuvwxyz

1234567890
(&.,:;!?'$¢)

Kipling Script

ABCDEFGHI

JKLMNOPQRS

TUVWXYZ

abcdefghijklmnop

qrstuvwxyz

1234567890

(&:;.!?'$¢)

Kitten Brush

ABCDEFGHI

JKLMNOPQRS

TUVWXYZ

abcdefghijklmno

pqrstuvwxyz

1234567890

(&.,;:!?'"-*$¢%)

Lady Script

A B C D E F G H
I J K L M N
O P Q R S T U
V W X Y Z

a b c d e f g h i j k l m n o p
q r s t u v w x y z

1 2 3 4 5 6 7 8 9 0

(& . . ; , ! ? ' - $ ¢)

Lakeside Brush

ABCDEFGHI
JKLMNOPQRST
UVWXYZ

abcdefghijklmnop
qrstuvwxyz

1234567890
(&.;!?$¢%)

Lampoon Brush

ABCDEFGHIJ

KLMNOPQRSTU

! UVWXYZ ?

abcdefghijklmnopqrstuvwxyz

&.,:;- "" ffflss sstt Th ¢$

1234567890

Lancaster

ABCDEFGH
IJKLMNOPQR
STUVWXYZ

abcdefghijklmnop
qrstuvwxyz
[&.,.:;!?'""-$]
1234567890

Lancer

ABCDEFGHIJ
KLMNOPQ
RSTUVWXYZ
abcdefghijklmn
opqrstuvwxyz

1234567890

[&.,.:;!?'-$¢]

Lariat

ABCDEFGH
IJKLMNOPQR
STUVWXYZ

abcdefghijklmnop
qrstuvwxyz

1234567890

(&.,:;!?'-$¢)

LaSalle

ABCDEFG
HIJKLMNO
PQRSTU
VWXYZ

abcdefghijklmnop
qrstuvwxyz

1234567890

(&.,.;:!?'-$¢)

Lassiter

ABCDEFGHIJKLM
NOPQRSTUVWXYZ

abcdefghijklmnopqrstuvwxyz

1234567890

(&.,:;!?'"-*$¢%/)

Latino

ABCDEFGHI
JKLMNOPQR
STUVWXYZ

abcdefghijklmnopqrstuvwxyz

1234567890
[&.,.;:!?'""-*$¢%]

Leader Script

A B C D E F G H

I J K L M N O P Q R

S T U V W X Y Z

abcdefghijklmnopqrstuvwxyz

1234567890

(&.,:;.!?'"-*$¢%/)

Ledger Script

ABCDEFGH
JJKLMNOPQR
STUVWXYZ

abcdefghijklmnopqrstuvwxyz

1234567890

(.,;:!?'"-*$¢%)

Lester

ABCDEFGH
IJKLMNOPQR
STUVWXYZ

abcdefghijklmnopqrstuvwxyz

1234567890
(&.,.:;!?'""-*$¢%)

Libby Script

ABCDEFGH
NOPQRGJKLM
STUVWXYZ

abcdefghijklmnop
qrstuvwxyz

1234567890
(.,:;!?'"-*$¢%/)

Lincoln

ABCDEFGHI
JKLMNOPQRS
TUVWXYZ

abcdefghijklmnop
qrstuvwxyz
(&..:;!?'""-$¢%)

1234567890

Lotus Brush Script

ABCDEFGH
IJKLMNOPQR
STUVWXYZ

abcdefghijklmnop

qrstuvwxyz

1234567890

(&.,.;:!?'"_*$¢)

Louise Script

ABCDEFGH9JKLMN
OPQRSTUVWXYZ

abcdefghijklmnopqrstuvwxyz

1234567890

(&.,.:;!?'" -*$¢%)

Luzon Script

A

AABCDEEFG
GHIJKLMNOPQR
STUVWXYYZ
abcdefghijklmnop
qrstuvwxyz
1234567890
(&.,;!?$)

Maidstone Script

ABCDEFGHIJKL

MNOPQRSTUVWXYZ

&.,:;-""'?! $$% Ththtt

abcdefghijklmnopqrstuvwxyz

1234567890

Mars Bounce

ABCDEFGHI
JKLMNOPQRS
TUVWXYZ

abcdefghijklmn
opqrstuvwxyz

1234567890
(&.,.:;!?'""-*$¢)

Merrywell

ABCDEFGH
IJKLMNOPQR
STUVWXYZ

abcdefghijklmnop
qrstuvwxyz

1234567890

(&.,.:;!?'-$¢)

Mink Casual

ABCDEFGHI
JKLMNOPQRS
TUVWXYZ

abcdefghijklmno
pqrstuvwxyz

1234567890

(&:;,!?'$¢%)

Mistral

ABCDEFGHIJKLMN
OPQRSTUVWXYZ
&
abcdefghijklmnopq
rstuvwxyz
1234567890
(.,;:-'"!?)

Noble Casual

ABCDEFGH
IJKLMNOPQRS
TUVWXYZ

abcdefghijklmn
opqrstuvwxyz

1234567890
(&.,.:;!?'"$¢)

Orlando

ABCDEFGHI
JKLMNOPQRS
TUVWXYZ

abcdefghijklmn
opqrstuvwxyz

(&.,.;!?'" - * ṣ¢%)
1234567890

Parade Bounce

ABCDEFGHI
JKLMNOPQRS
TUVWXYZ

abcdefghijklmn
opqrstuvwxyz

1234567890
(&.,.;!?'$¢%)

Pastel

ABCDEFGH
IJKLMNOPQRS
TUVWXYZ
abcdefghijklm
nopqrstuvwxyz
1234567890
[&.,:;!?'-*$¢%]

Peruvian

ABCDEFGHIJKLM
NOPQRSTUVWXYZ
abcdefghijklm
nopqrstuvwxyz

1234567890
(&.,.:;!?'-$¢%)

Petunia Bounce

ABCDEFGHI
JKLMNOPQRS
TUVWXYZ
abcdefghijklmn
opqrstuvwxyz

1234567890
[&.,.:,!?'""-*$¢%]

Pixie

ABCDEFGH
IJKLMNOPQR
STUVWXYZ
abcdefghijklmn
opqrstuvwxyz

1234567890

(&.,:;!?'-$¢)

Polo Semiscript

ABCDEFGH
IJKLMNOPQR
STUVWXYZ

abcdefghijklm
nopqrstuvwxyz

1234567890
&.,-;:?!$

Popcorn

ABCDEFGHI

JKLMNOPQRS

TUVWXYZ

abcdefghijklmn

opqrstuvwxyz

&

1234567890

Prima

ABCDEFGH
IJKLMNOPQRS
TUVWXYZ

abcdefghijklmn
opqrstuvwxyz

(&.,.:;!?')

1234567890

Prince

ABCDEFGHIJKLM
NOPQRSTUVWXYZ
abcdefghijklmno
pqrstuvwxyz

1234567890

[&..,.:,!?'""–*$¢%]

Punchline

ABCDEFGHI
JKLMNOPQRS
TUVWXYZ
abcdefghijklmn
opqrstuvwxyz
&
1234567890

Tamarind Script

ABCDEFG
HIJKLMNOPQ
RSTUVWXYZ

&.,;:-""""!? $¢ ff tt th

abcdefghijklmnopqrstuvwxyz

1234567890

Wawona

ABCDEFGH IJKLMNOPQR STUVWXYZ

abcdefghijklm
nopqrstuvwxyz

1234567890
(&.,.:;!?'-$¢%)